우리나라 애송 명시와 함께 한글 쓰기 연습

한국의 애송시
한글 펜글씨

이야기공방 엮음 · 김종성 글씨

Ⓚ(주)학은미디어

차 례

한글의 글자는 점과 삐침 등의 획으로 구성되어 있다. 점획의 찍는 법, 가로 세로 긋는 획, 당기는 법, 삐치는 법 등에 헐거움이나 느슨함이 있으면 쓴 글씨에 짜임새가 없어진다. 찍는 법, 당기는 법, 삐치는 법 등을 충분히 익힐 때까지 연습한다.

가		왼쪽 자음자의 형태에 따라 ①의 1/3, 1/4 지점에 점획을 찍는다.	ㅏ			
야		①의 점획은 중간 지점에, ②의 점획은 나머지 길이의 1/2 지점에 찍는다. ①②의 점획은 평행을 피한다.	ㅑ			
거		①의 점획을 ㅣ의 중간 위치에 찍는다.	ㅓ			
겨		왼쪽과 같이 점획을 찍는다.	ㅕ			
고		ㅗ의 점획은 ㅡ의 중심보다 약간 오른쪽에 오도록 먼저 긋는다.	ㅗ			
교		①과 ②는 서로 평행의 느낌을 주게 하며 ①은 ②보다 짧게 쓰고 3등분한 위치라야 한다.	ㅛ			
구		가로획을 3등분한 위치, 즉 앞에서 2/3 정도에서 내려 긋는다.	ㅜ			
규		가로획의 3등분한 위치에 쓰되 ①은 ②보다 짧으며 왼쪽으로 약간 휜 듯이 쓰고 ②는 똑바로 내려 긋는다.	ㅠ			
그		펜을 약 45° 각도에서 부드럽게 달리며 끝부분에서는 눌러 떼는 기분으로 쓴다.	ㅡ			
기		ㅣ는 수직으로 바르게 내려가면서 끝을 가늘게 한다.	ㅣ			

애		ㅐ의 세로획은 똑바로 그어야 하며 가로획은 세로획의 가운데에 긋되 자음을 붙이면 옆으로 본 정삼각형을 이룬다.	ㅐ		
애		ㅒ의 세로획은 ㅐ의 획과 같은 방법으로 긋는다. 위의 가로획은 수평으로 긋고 아래의 가로획은 약간 위를 향하여 긋는다.	ㅒ		
에		위의 ㅐ와 같은 방법으로 쓰되 가로획이 안쪽에 붙고 점선 부분을 잘 살펴서 쓴다.	ㅔ		
예		ㅖ의 첫째, 둘째, 셋째 획은 ㅕ와 같이 쓰고, 넷째 획은 바로 옆에 가볍게 내리 긋는다.	ㅖ		
와		ㅘ는 처음 ㅗ의 가로획 끝을 살짝 들어 주고 ㅏ의 중간에 닿도록 붙인다.	ㅘ		
워		ㅝ는 ㅜ와 ㅓ를 나란히 붙인 것이지만 셋째 획의 위치가 너무 위로 올라가지 않도록 한다.	ㅝ		
외		ㅚ는 ㅗ를 쓴 다음에 ㅣ를 붙이듯이 바로 긋는다.	ㅚ		
위		ㅟ의 가로획은 끝을 가볍게 들며 세로획은 왼쪽으로 삐치되 너무 길면 안되므로 적당히 쓰며 ㅣ는 똑바로 내리 긋는다.	ㅟ		
왜		ㅙ는 ㅗ와 ㅐ를 붙인 것과 같이 쓰되 ○표 한 부분의 간격을 고르게 하여야 한다.	ㅙ		
웨		ㅞ는 ㅜ와 ㅔ가 붙지 않게 하고 ○표 부분을 고르게 하여야 한다.	ㅞ		

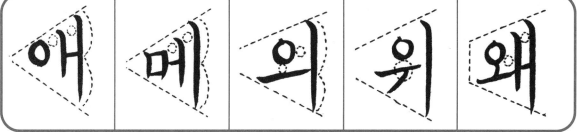

가	⤵	너무 크지 않게 점획을 찍는 기분으로 쓴다. ○ 부분의 공간에 주의한다.	ㄱ			
나	ㄴ	ㄴ은 왼쪽에서 오른쪽으로 비스듬이 내려 긋다가 꺾이면서 위로 향하듯 쓴다.	ㄴ			
다	ㄷ	①획을 짧게 긋는다. ②획은 ㄴ의 쓰기와 같다.	ㄷ			
라	ㄹ	.ㄷ의 쓰는 법과 같이 하되 가로획 사이의 공간이 고르도록 쓴다.	ㄹ			
마	ㅁ	○표 부분이 모나지 않게 하며 아래를 좁히지 않는다.	ㅁ			
바	ㅂ	아래 ○ 부분이 좁아지지 않도록 주의한다.	ㅂ			
사	ㅅ	처음 획은 옆으로 가볍게 삐치고 다음 획은 끝 부분에 힘을 주어 멈춘다.	ㅅ			
아	○	ㅇ은 두 번에 써도 된다.	○			
자	ㅈ	선을 그었을 때 ①획과 ②획의 이음 위치와 끝부분이 수평되게 쓴다.	ㅈ			
차	ㅊ	점획은 ㅈ의 중심선에 오른쪽으로 긋고 다음은 위의 ㅈ과 같다.	ㅊ			
카	ㅋ	ㄱ과 같은 방법이나 ②의 점획 위치에 주의한다.	ㅋ			
타	ㅌ	ㄷ과 같은 요령이나 ㄹ의 쓰기와 같이 두 개의 공간이 같도록 한다.	ㅌ			

파		점선을 잘 보고 기울지 않게 균형을 잘 잡아야 된다. 모음에 따라 약간씩 변동이 있다.	교		
하		①의 점획은 눕히고 ○표 부분의 공간을 고르게 쓴다.	ㅎ		
고		○ 부분에서 모나게 꺾지 않는다.	ㄱ		
노		○표의 끝부분을 약간 쳐드는 기분으로 쓴다.	ㄴ		
도		①획은 약간 위로 휘는 듯 ②획은 ㄴ과 같이 쓴다.	ㄷ		
로		'ㄱ'에 'ㄷ'의 쓰기를 이은 것으로 가로획의 사이 ○ 부분이 고르도록 쓴다.	ㄹ		
서		①획은 옆으로 가볍게 삐치고, ②획은 약간 수직으로 내려가 멈춘다. ※ㅓㅕ에 붙여 쓴다.	ㅅ		
저		가로획이 다르고 ㅅ과 같으나 점선에 주의하여 쓴다. ※ㅓㅕ에 붙여 쓴다.	ㅈ		
처		ㅅ과 ㅈ 쓰기에 준한다.	ㅊ		
코		ㄱ과 같은 쓰기이나 ○획의 방향에 주의한다.	ㅋ		
토		가로획의 사이 ○ 부분이 고르게 쓴다.	ㅌ		
포		○표 부분이 붙지 않도록 하되 ①획은 ②획보다 약간 짧게 쓴다.	ㅍ		

까	ꥰ	앞의 ①을 ②보다 작게 쓴다. ※ㅏㅑㅓㅕㅣ에만 쓴다.	ꥰ			
꼬	ꥰ	①을 작게 약간 ㄱ을 변화시키고 ②의 것을 크게 쓴다. ※ㅗ에만 쓴다.	ꥰ			
따	ꥰ	①보다 ②의 것을 약간 크게 쓴다. ※ㅏㅑㅓㅕㅣ에만 쓴다.	ㄸ			
빠	ꥰ	앞의 ㅂ보다 뒤의 ㅂ을 약간 크게 쓴다.	ㅃ			
싸	ꥰ	①보다 ②를 약간 크게 쓴다. ※ㅑㅕㅗㅛㅜㅠ에 쓴다.	ㅆ			
삯	ꥰ	왼쪽과 오른쪽은 같은 크기로 쓴다.	ㄳ			
많	ꥰ	ㄴ을 위로 삐치고 ㄴㅎ을 반반씩 나누어 쓴다.	ㄶ			
젊	ꥰ	ㄹㅁ의 크기를 같이 쓰며 위아래를 가지런히 쓴다.	ㄻ			
없	ꥰ	ㅂ을 약간 기울이듯 쓰고, ㅅ의 점은 길게 한다.	ㅄ			
늙	ꥰ	ㄹ과 ㄱ이 서로 붙지 않게, 가로의 길이가 길지 않도록 쓴다.	ㄺ			
쫓	ꥰ	오른쪽 ㅈ을 조금 큰 듯하게 쓰되 동떨어지지 않도록 주의한다.	ㅉ			
앉	ꥰ	ㄴ을 조금 좁게 하고 ㅈ을 세운 듯하게 쓴다.	ㄵ			

정체 글자 꾸미기 요령

라	야	거	소
ㄹ의 ○표 간격을 고르게 하고 ㄹ의 중심이 ㅏ의 중간에 오도록 한다.	ㅑ의 두 점획은 ㅇ의 중심을 잡아 위 아래로 긋는다.	ㅓ의 위 아래가 길이가 비슷하나 위보다 아래를 약간 긴 듯하게 긋는다.	ㅅ, ㅈ, ㅊ을 ㅗ, ㅛ에 붙여 쓸 때에는 가로로 활짝 펴 쓰고, ㅗ의 ㅣ는 중심을 잡아 내리그으며 ㅡ는 왼쪽이 약간 길게 긋는다.

라	러	야	쟈	거	더	소	조
라	러	야	쟈	거	더	소	조

우	류	매	워
ㅜ에서 ㅣ는 글자의 중심보다 약간 오른쪽에 내려 긋는다.	ㄹ의 ○표 부분을 고르게 하고 ㅠ의 ①획은 짧게 하고 ②획은 밑으로 곧게 내려 긋는다.	○표 간격을 고르게 하고, ①획은 ②획보다 길지 않게 주의하여 쓴다.	ㅜ의 세로 삐침은 길지 않게 하고 ㅓ를 약간 밖으로 내어 쓴다.
무　우	류　슈	매　애	워　뭐
무　우	류　슈	매　애	워　뭐

까	만	연	률
①획보다 ②획을 약간 크게 쓰고 조금 낮추어 내려쓰되 ㄱ의 꺾임에 주의한다.	ㄴ의 끝 부분이 ㅏ의 내려 긋는 획을 벗어나지 않으며 끝이 아래로 처지지 않게 주의한다.	ㄷ 받침은 ㅇ의 크기와 비슷 하게, ㅕ의 세로획과 가지런 하게 내려쓴다.	○표 부분의 간격을 고르게 하고 글자가 길어지기 쉬우 므로 중심을 잘 잡아 당겨쓴 다.

까 따 만 안 연 걷 를 둘

까 따 만 안 연 걷 를 둘

몸	종	값	많
ㅁ의 크기는 위 아래 같은 크기로 쓰되 중심을 잘 잡아 쓴다.	ㅈ을 납작하게 넓혀 쓰되 전체가 길어지기 쉬우므로 ㅎ의 길이도 짧게 중심을 잘 맞추어 쓴다.	ㅄ이 윗몸보다 커지지 않게 주의하고 ㅅ의 점은 길게 쓴다.	ㄴ이 ㅎ보다 약간 작게 하여 서로 닿지 않게 쓰되 ㅏ를 벗어나지 않도록 주의한다.

몸	곰	종	농	값	없	많	않
몸	곰	종	농	값	없	많	않

우리의 삶을 아름답고 풍요롭게 가꾸어 주는
대표 애송시와 함께 아름답고 바른 글씨체를 익혀 보세요!

우리나라 사람들이 가장 좋아하는
한국의 명시 36편

작품의 배열은 작품 발표 연대순이 아니고,
작가가 태어난 해를 기준으로 하였습니다.
한글 펜글씨 교재라는 이 책의 특성상, 원작을 훼손하지 않는
범위에서 불가피하게 일부 다듬었으며, 행 바뀜은 /로 표시하였습니다.
한정된 지면상 작품을 전부 실을 수 없는 경우,
중략(中略) 또는 하략(下略)임을 밝혔습니다.

님의 침묵

님은 갔습니다.

님은 갔습니다.

아아 사랑하는 나의 님은 갔습니다.

아아 사랑하는 나의 님은 갔습니다.

푸른 산빛을 깨치고 단풍나무 숲을 향하여 난

푸른 산빛을 깨치고 단풍나무 숲을 향하여 난

작은 길을 걸어서 차마 떨치고 갔습니다.

작은 길을 걸어서 차마 떨치고 갔습니다.

한용운(1879~1944)

충남 홍성 출신의 승려 시인. 법호는 만해. 용운은 법명. 3·1 운동 때의 민족 대표 33명의 한 사람. 감옥에서 쓴 '조선 독립의 서'는 명문장으로 꼽힌다. 시집의 제목이기도 한 〈님의 침묵〉을 비롯하여 〈알 수 없어요〉 등의 시, 소설 〈흑방 비곡〉, 불교 서적 〈조선 불교 유신론〉 〈불교 대전〉 등을 썼다.

황금의 꽃같이 굳고 빛나던 옛 맹세는 차디찬

티끌이 되어서 한숨의 미풍에 날아갔습니다.

날카로운 첫 키스의 추억은 나의 운명의 지침을

돌려 놓고 뒷걸음쳐서 사라졌습니다.

님의 침묵

시집 〈님의 침묵〉의 표제시. 님에 대한 변치 않는 사랑을 노래하고 있다. 여기서의 '님'은 석가모니, 조국, 연인의 세 가지 의미로 해석될 수 있으나, 일제 치하라는 시대적 상황과 독립운동가로서의 시인의 행적을 볼 때 '잃어버린 조국'으로 보는 것이 가장 적절할 것이다.

나는 향기로운 님의 말소리에 귀 먹고

나는 향기로운 님의 말소리에 귀 먹고

꽃다운 님의 얼굴에 눈 멀었습니다.

꽃다운 님의 얼굴에 눈 멀었습니다.

사랑도 사람의 일이라 만날 때에 미리 떠날 것을

사랑도 사람의 일이라 만날 때에 미리 떠날 것을

염려하고 경계하지 아니한 것은 아니지만,

염려하고 경계하지 아니한 것은 아니지만,

이별은 뜻밖에 일이 되고

이별은 뜻밖에 일이 되고

놀란 가슴은 새로운 슬픔에 터집니다.

놀란 가슴은 새로운 슬픔에 터집니다.

그러나 이별을 쓸데없는 눈물의 원천으로 만들고

그러나 이별을 쓸데없는 눈물의 원천으로 만들고

마는 것은 스스로 사랑을 깨치는 것인 줄 아는

마는 것은 스스로 사랑을 깨치는 것인 줄 아는

까닭에 걷잡을 수 없는 슬픔의 힘을 옮겨서

까닭에 걷잡을 수 없는 슬픔의 힘을 옮겨서

새 희망의 정수박이에 들어부었습니다.

새 희망의 정수박이에 들어부었습니다.

우리는 만날 때에 떠날 것을 염려하는 것과 같이

우리는 만날 때에 떠날 것을 염려하는 것과 같이

떠날 때에 다시 만날 것을 믿습니다.

떠날 때에 다시 만날 것을 믿습니다.

*정수박이 : 머리 위의 숫구멍이 있는 자리. 정수리의 강원도 사투리

회자정리(會者定離) 거자필반(去者必反)

승려로서의 한용운이 〈님의 침묵〉을 통해 전하는 메시지. '우리는 만날 때에 떠날 것을 염려하는 것과 같이 떠날 때에 다시 만날 것을 믿습니다.' 라는 구절에서, 만난 자는 반드시 헤어지고 간 사람은 반드시 돌아온다는 불교의 윤회(輪廻) 사상을 엿볼 수 있다.

아아, 님은 갔지마는 나는 님을 보내지

아아, 님은 갔지마는 나는 님을 보내지

아니하였습니다.

아니하였습니다.

제 곡조를 못 이기는 사랑의 노래는

제 곡조를 못 이기는 사랑의 노래는

님의 침묵을 휩싸고 돕니다.

님의 침묵을 휩싸고 돕니다.

나룻배와 행인

한용운

나는 나룻배 / 당신은 행인

나는 나룻배 / 당신은 행인

당신은 흙발로 나를 짓밟습니다.

당신은 흙발로 나를 짓밟습니다.

나는 당신을 안고 물을 건너갑니다.

나는 당신을 안고 물을 건너갑니다.

나는 당신을 안으면 깊으나 얕으나

나는 당신을 안으면 깊으나 얕으나

나룻배와 행인

조국 광복을 바라는 신념이 비유적으로 담긴 작품이다. 작자 자신을 나룻배, 조국을 행인에 비유하여 광복을 바라는 절절한 마음을 표현하였다. 시인의 다른 작품에도 등장하는 '님'에 대한 헌신적인 사랑과 기다림의 감정이 잘 드러나 있다.

급한 여울이나 건너갑니다.

급한 여울이나 건너갑니다.

만일 당신이 아니 오시면 나는 바람을 쐬고

만일 당신이 아니 오시면 나는 바람을 쐬고

눈비를 맞으며 밤에서 낮까지 당신을

눈비를 맞으며 밤에서 낮까지 당신을

기다리고 있습니다.

기다리고 있습니다.

■ 한용운의 '님'

한용운의 시에 등장하는 '님'의 이미지는 늘 희망적이다. 이는 〈님의 침묵〉에서도 나타나듯, 지금은 곁에 없지만 언젠가는 님을 만날 수 있다는 절대적인 믿음이 있기 때문이다. 이 시에서도 시인은 '당신이 언제든지 오실 줄만은 알아요' 라고 읊으며, 언젠가 오실 님을 기쁜 마음으로 기다리고 있다.

당신은 물만 건너면 나를 보지도 않고

당신은 물만 건너면 나를 보지도 않고

가십니다그려.

가십니다그려.

그러나 당신이 언제든지 오실 줄만은 알아요.

그러나 당신이 언제든지 오실 줄만은 알아요.

나는 당신을 기다리면서 날마다 날마다

나는 당신을 기다리면서 날마다 날마다

늙어 갑니다.

늙어 갑니다.

나는 나룻배 / 당신은 행인

나는 나룻배 / 당신은 행인

✽ 만해 생가

민족 독립, 불교 유신, 자유 문학의 사상을 행동으로 실천한 만해 한용운은 충청남도 홍성군 결성면에서 태어났다. 일곱 살 때부터 한학을 배우기 시작했는데, 아홉 살 때 벌써 문리를 통달해 신동이라 불렸다고 한다. 20대에 출가하여 강원도 백담사에서 수계를 받았다. 조선 총독부와 마주 보기 싫다며 북향으로 지은 서울 성북동 집 '심우장'에서 66세의 나이로 생을 마쳤다. 홍성의 생가 터에는 생가를 비롯하여 사당, 만해 체험관 등이 있다.

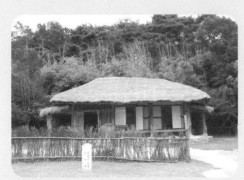

만해 한용운이 태어난 집

사당인 만해사

한용운 어록비

해에게서 소년에게

처얼썩 처얼썩 척 쏴아아.

처얼썩 처얼썩 척 쏴아아.

따린다 부순다 무너버린다.

따린다 부순다 무너버린다.

태산 같은 높은 뫼 집채 같은 바윗돌이나

태산 같은 높은 뫼 집채 같은 바윗돌이나

요것이 무어야 요게 무어야.

요것이 무어야 요게 무어야.

■ 최남선(1890~1957)

문화 운동가·작가·사학자. 호는 육당. 신문학 운동의 선구자로 잡지 《소년》《샛별》《청춘》 등을 간행했고, 시조집 〈백팔 번뇌〉 역사책 〈조선 역사〉〈고사통〉 등을 썼다. 3·1 운동 때 독립 선언서를 기초하고 민족 대표의 한 사람으로 활약하다가 투옥되기도 하였으나 후에 친일 행적으로 비난을 받기도 하였다.

나의 큰 힘 아느냐 모르느냐 호통까지 하면서

나의 큰 힘 아느냐 모르느냐 호통까지 하면서

따린다 부순다 무너버린다.

따린다 부순다 무너버린다.

처얼썩 처얼썩 척 튜르릉 꽉.

처얼썩 처얼썩 척 튜르릉 꽉.

처얼썩 처얼썩 척 쏴아아.

처얼썩 처얼썩 척 쏴아아.

1908년 11월에 나온 우리나라 최초의 잡지 《소년》 창간호 권두시로 발표된, 한국 최초의 신체시로 문학사적 의미가 깊은 작품이다. 종래의 3·4조 또는 4·4조 시가(詩歌) 형태에서 7·5조로 바뀌어 형식상 과도기성을 띠고 있으나, 내용은 전통 시가에서처럼 계몽적이다.

내게는 아무런 두려움 없어

내게는 아무런 두려움 없어

육상에서 아무런 힘과 권을 부리던 자라도

육상에서 아무런 힘과 권을 부리던 자라도

내 앞에 와서는 꼼짝 못하고

내 앞에 와서는 꼼짝 못하고

아무리 큰 물결도 내게는 행세하지 못하네.

아무리 큰 물결도 내게는 행세하지 못하네.

신체시(新體詩)

옛 시가에 대해 갑오개혁 이후에 나타난 새로운 형태의 시를 일컫는 말. 창가(唱歌)와 자유시 사이에 등장한 과도기적 형태로 현대시의 출발점이 되었다. 3·4조, 4·4조를 탈피하여 7·5조 내지 3·4·5조를 취했다. 내용적으로도 개화 의식, 자주독립 정신, 신교육, 남녀평등의 사상을 담고 있다.

내게는 내게는 나의 앞에는

내게는 내게는 나의 앞에는

처얼썩 처얼썩 척 튜르릉 콱.

처얼썩 처얼썩 척 튜르릉 콱.

처얼썩 처얼썩 척 쏴아아.

처얼썩 처얼썩 척 쏴아아.

나에게 절하지 아니한 자가

나에게 절하지 아니한 자가

지금까지 있거든 통기하고 나서 보아라.

지금까지 있거든 통기하고 나서 보아라.

진시황 나팔륜 너희들이냐.

진시황 나팔륜 너희들이냐.

누구 누구 누구냐 너희 역시 내게는 굽히도다.

누구 누구 누구냐 너희 역시 내게는 굽히도다.

나하고 겨룰 이 있건 오너라.

나하고 겨룰 이 있건 오너라.

*통기하다 : 알리다. =통지하다
*나팔륜 : 프랑스 황제 나폴레옹의 이름을 한자로 표기한 것임

·· 下略 ··

붓 한 자루

이광수

붓 한 자루

붓 한 자루

나와 일생을 같이하련다.

나와 일생을 같이하련다.

무거운 은혜 / 인생에서 받은 갖가지 은혜,

무거운 은혜 / 인생에서 받은 갖가지 은혜,

어찌나 갚을지 / 무엇해서 갚을지 망연해도

어찌나 갚을지 / 무엇해서 갚을지 망연해도

우리나라 최초의 근대 장편 소설 〈무정〉 등 여러 편의 소설을 지은 근대 문학의 개척자이자 《동아일보》와 《조선일보》 등에서 활약한 언론인. 호는 춘원. 임시 정부에서 활약하며 조국 광복에 힘썼으나 후에 친일 행적으로 비난을 받았다. 여기 실린 〈붓 한 자루〉에는 작자 이광수의 문학적 태도가 그대로 담겨 있다.

쓰라린 가슴을 / 부둡고 가는 나그네 무리

쉬어나 가게 / 내 하는 이야기를 듣고나 가게.

붓 한 자루여

우리는 이야기나 써볼까이나.

나의 사랑은

■김억

나의 사랑은 / 황혼의 수면에 / 해쓱 어리운

나의 사랑은 / 황혼의 수면에 / 해쓱 어리운

그림자 같지요 / 고적도 하게

그림자 같지요 / 고적도 하게

나의 사랑은 / 어두운 밤날에 / 떨어져 도는

나의 사랑은 / 어두운 밤날에 / 떨어져 도는

낙엽과 같지요 / 소리도 없이

낙엽과 같지요 / 소리도 없이

이 시는 2연의 짧은 시이지만 리드미컬한 운율, 절묘한 대구법,
흥미로운 도치법이 어우러져 읽을수록 맛이 난다.

봄은 간다

밤이로다 / 봄이다

밤이로다 / 봄이다

밤만도 애달픈데 / 봄만도 생각인데

밤만도 애달픈데 / 봄만도 생각인데

날은 빠르다 / 봄은 간다

날은 빠르다 / 봄은 간다

깊은 생각은 아득 이는데

깊은 생각은 아득 이는데

김억(1896~?)

상징주의 시를 번역·소개한 우리나라 신시(新詩)의 선구자. 김소월의 스승으로도 유명하며 호는 안서. 한국 최초의 번역 시집 〈오뇌의 무도〉, 한국 최초의 창작 시집 〈해파리의 노래〉 등을 냈다. 여기 실린 〈봄은 간다〉는 일제 치하라는 암울한 현실을 살아가는 시인의 슬픈 자화상이다.

저 바람에 새가 슬피 운다

저 바람에 새가 슬피 운다

검은 내 떠돈다 / 종소리 비낀다

검은 내 떠돈다 / 종소리 비낀다

말도 없는 밤의 설움 / 소리 없는 봄의 가슴

말도 없는 밤의 설움 / 소리 없는 봄의 가슴

꽃은 떨어진다 / 님은 탄식한다

꽃은 떨어진다 / 님은 탄식한다

*김억이 태어난 해에 대해서는 1886년, 1893년, 1896년 등 설이 분분하다.
이 책에서는 국립국어원의 〈표준국어대사전〉에 따랐다.

사공의 아내

김억

모래밭 스며드는 하얀 이 물은

모래밭 스며드는 하얀 이 물은

넓은 바다 동해를 모두 휘돈 물.

넓은 바다 동해를 모두 휘돈 물.

저편은 원산 항구 이편은 장전

저편은 원산 항구 이편은 장전

고기잡이 가장님 들고나는 길.

고기잡이 가장님 들고나는 길.

*장전 : 강원도 고성군에 있는 읍으로 천연적인 항구.


34 한국의 애송시 한글 펜글씨

사공의 아내

1935년 시 전문지 《시원》에 수록된 작품. '해변 소곡'이란 부제(副題)가 붙어 있다. 넓은 바다 동해를 모두 휘돌고, 우리 님 검은 얼굴이 어리어 있는 바닷물을 소재로 바다를 찬미하고 있다. 민요풍으로 읊은 낭만적인 7·5조의 정형시이다.

모래밭 사록사록 스며드는 물

모래밭 사록사록 스며드는 물

몇 번이나 내 손을 씻고 스치고.

몇 번이나 내 손을 씻고 스치고.

몇 번이나 이 물에 어리었을까?

몇 번이나 이 물에 어리었을까?

들고나며 우리 님 검은 그 얼굴.

들고나며 우리 님 검은 그 얼굴.

봄은 고양이로다

꽃가루와 같이 보드라운 고양이의 털에

꽃가루와 같이 보드라운 고양이의 털에

고운 봄의 향기가 어리우도다.

고운 봄의 향기가 어리우도다.

금방울과 같이 호동그란 고양이의 눈에

금방울과 같이 호동그란 고양이의 눈에

미친 봄의 불길이 흐르도다.

미친 봄의 불길이 흐르도다.

▌이장희(1900~1929)

호는 고월(古月). 《금성》 동인으로 등장, 많은 작품을 남기지는 못했으나, 안으로 파고드는 깊은 감성으로
〈봄은 고양이로다〉〈하일소경〉 등 섬세하고 감각적인 시를 썼다. 여기 실린 〈봄은 고양이로다〉에는 고양
이로부터 느껴지는 봄의 이미지가 시인 특유의 섬세한 감각으로 아름답게 표현되어 있다.

고요히 다물은 고양이의 입술에

고요히 다물은 고양이의 입술에

포근한 봄 졸음이 떠돌아라.

포근한 봄 졸음이 떠돌아라.

날카롭게 쭉 뻗은 고양이의 수염에

날카롭게 쭉 뻗은 고양이의 수염에

푸른 봄의 생기가 뛰놀아라.

푸른 봄의 생기가 뛰놀아라.

나는 왕이로소이다

나는 왕이로소이다. 나는 왕이로소이다.

나는 왕이로소이다. 나는 왕이로소이다.

어머님의 가장 어여쁜 아들 나는 왕이로소이다.

어머님의 가장 어여쁜 아들 나는 왕이로소이다.

가장 가난한 농군의 아들로서……

가장 가난한 농군의 아들로서……

그러나 시왕전에서도 쫓기어 난

그러나 시왕전에서도 쫓기어 난

*시왕전 : 저승에서 죽은 사람을 재판한다는 시왕을 모신 법당.

■ 홍사용(1900~1947)

나도향, 현진건 등과 문예지 《백조》를 창간하였으며, 신극(新劇) 운동에도 참여해 연극 단체 토월회를 이끌고 희곡을 쓰기도 했다. 작품에 〈백조는 흐르는데 별 하나 나 하나〉 〈나는 왕이로소이다〉 〈봄은 가더이다〉 등이 있다. 호는 노작(露雀).

눈물의 왕이로소이다.

눈물의 왕이로소이다.

"맨 처음으로 내가 너에게 준 것이 무엇이냐?"

"맨 처음으로 내가 너에게 준 것이 무엇이냐?"

이렇게 어머니께서 물으시며는 / "맨 처음으로

이렇게 어머니께서 물으시며는 / "맨 처음으로

어머니께 받은 것은 사랑이었지오마는

어머니께 받은 것은 사랑이었지오마는

나는 왕이로소이다

시종일관 슬프기만 한 '눈물의 왕'이 삶에 가득 찬 비애를 자신의 어머니에게 하소연하는 형식으로 쓰여졌다. 여기서의 왕의 슬픔은 식민지 시대를 살아가는 민족의 아픔이다. 당시로서는 자유분방한 형식으로 쓰여져, 근대시의 기틀을 마련했다는 평을 받는다.

그것은 눈물이더이다" 하겠나이다.

그것은 눈물이더이다" 하겠나이다.

다른 것도 많지오마는……

다른 것도 많지오마는……

"맨 처음으로 네가 나에게 한 말이 무엇이냐?"

"맨 처음으로 네가 나에게 한 말이 무엇이냐?"

이렇게 어머니께서 불으시며는

이렇게 어머니께서 불으시며는

"맨 처음으로 어머니께 드린 말씀은

"맨 처음으로 어머니께 드린 말씀은

'젖 주셔요' 하는 그 소리였습니다마는, 그것은

'젖 주셔요' 하는 그 소리였습니다마는, 그것은

'으아ㅡ' 하는 울음이었나이다" 하겠나이다.

'으아ㅡ' 하는 울음이었나이다" 하겠나이다.

다른 말씀도 많지요마는……

다른 말씀도 많지요마는……

·· 下略 ··

그날이 오면

그날이 오면, 그날이 오면은

그날이 오면, 그날이 오면은

삼각산이 일어나 더덩실 춤이라도 추고

삼각산이 일어나 더덩실 춤이라도 추고

한강물이 뒤집혀 용솟음칠 그날이

한강물이 뒤집혀 용솟음칠 그날이

이 목숨이 끊어지기 전에 와 주기만 하량이면

이 목숨이 끊어지기 전에 와 주기만 하량이면

심훈(1901~1936)

농촌 계몽 소설 〈상록수〉를 쓴 작가이자 영화인. 본명은 대섭. 일제 치하의 가혹한 현실을 극복하고 조국 광복을 이루려는 적극적인 의지를 작품에 담았다. 대표작인 〈상록수〉 외에 소설 〈직녀성〉〈영원의 미소〉 등이 있으며, 영화 〈먼동이 틀 때〉를 원작·각색·감독하기도 했다.

나는 밤하늘에 날으는 까마귀와 같이

나는 밤하늘에 날으는 까마귀와 같이

종로의 인경을 머리로 들이받아 울리오리다.

종로의 인경을 머리로 들이받아 울리오리다.

두개골은 깨어져 산산조각이 나도

두개골은 깨어져 산산조각이 나도

기뻐서 죽사오매 오히려 무슨 한이 남으오리까.

기뻐서 죽사오매 오히려 무슨 한이 남으오리까.

*인경 : 조선 시대에 통행 금지를 알리기 위해 치던 종. 종로에 있는 보신각종.

그날이 오면

시인의 유고 작품집 〈그날이 오면〉에 실린 시로 저항시의 대표작으로 꼽힌다. 광복의 날이 오기만 한다면 두개골이 깨어져 산산조각이 나고, 육조 앞 넓은 길을 울며 뛰며 뒹굴어도 기쁨에 가슴이 미어질 것이라는 구절에서 광복에 대한 간절한 소망을 읽을 수 있다.

그날이 와서, 오오 그날이 와서

그날이 와서, 오오 그날이 와서

육조 앞 넓은 길을 울며 뛰며 뒹굴어도

육조 앞 넓은 길을 울며 뛰며 뒹굴어도

그래도 넘치는 기쁨에 가슴이 미어질 듯하거든

그래도 넘치는 기쁨에 가슴이 미어질 듯하거든

드는 칼로 이 몸의 가죽이라도 벗겨서

드는 칼로 이 몸의 가죽이라도 벗겨서

*육조 앞 : 지금의 세종로.

커다란 북을 만들어 들쳐메고는

커다란 북을 만들어 들쳐메고는

여러분의 행렬에 앞장을 서오리다.

여러분의 행렬에 앞장을 서오리다.

우렁찬 그 소리를 한 번이라도 듣기만 하면

우렁찬 그 소리를 한 번이라도 듣기만 하면

그 자리에 거꾸러져도 눈을 감겠소이다.

그 자리에 거꾸러져도 눈을 감겠소이다.

빼앗긴 들에도 봄은 오는가

지금은 남의 땅 — 빼앗긴 들에도 봄은 오는가?

지금은 남의 땅 — 빼앗긴 들에도 봄은 오는가?

나는 온몸에 햇살을 받고

나는 온몸에 햇살을 받고

푸른 하늘 푸른 들이 맞붙은 곳으로 / 가르마

푸른 하늘 푸른 들이 맞붙은 곳으로 / 가르마

같은 논길을 따라 꿈속을 가듯 걸어만 간다.

같은 논길을 따라 꿈속을 가듯 걸어만 간다.

이상화(1901~1943)

초기에는 문예지 《백조》의 동인으로 활동하면서 낭만주의적인 시를 썼고, 이후 카프(KAPF)에 가담하면서 〈빼앗긴 들에도 봄은 오는가〉와 같은 자연을 소재로 한 민족주의적 시를 발표했다. 작품에 〈나의 침실로〉 〈태양의 노래〉 등이 있다.

입술을 다문 하늘아 들아

내 맘에는 내 혼자 온 것 같지를 않구나.

네가 끌었느냐 누가 부르더냐

답답워라 말을 해 다오

빼앗긴 들에도 봄은 오는가

조국을 빼앗긴 슬픔을 절절히 노래한 작자의 대표작. '들(국토)'은 잠시 빼앗겼으나, 우리에게 민족혼을 불러일으킬 '봄'만은 절대 빼앗길 수 없다는 강한 저항 의식이 드러난다. 특히 첫 연 첫 행의 '지금은 남의 땅, 빼앗긴 들에도 봄은 오는가'라는 구절에 시 전체의 내용이 함축적으로 담겨 있다.

바람은 내 귀에 속삭이며,

바람은 내 귀에 속삭이며,

한 지국도 섰지 마라. 옷자락을 흔들고

한 지국도 섰지 마라. 옷자락을 흔들고

종달이는 울타리 너머 아가씨같이 구름 뒤에서

종달이는 울타리 너머 아가씨같이 구름 뒤에서

반갑다 웃네

반갑다 웃네

고맙게 잘 자란 보리밭아.

고맙게 잘 자란 보리밭아.

간밤 자정이 넘어 내리던 고운 비로

간밤 자정이 넘어 내리던 고운 비로

너는 삼단 같은 머리털을 감았구나,

너는 삼단 같은 머리털을 감았구나,

내 머리조차 가뿐하다.

내 머리조차 가뿐하다.

나의 침실로

■이상화

마돈나! 지금은 밤도 모든 목거지에 다니노라.

마돈나! 지금은 밤도 모든 목거지에 다니노라.

피곤하여 돌아가련도다.

피곤하여 돌아가련도다.

아, 너도 먼동이 트기 전으로 수밀도의 네 가슴에

아, 너도 먼동이 트기 전으로 수밀도의 네 가슴에

이슬이 맺도록 달려오너라.

이슬이 맺도록 달려오너라.

*수밀도 : 껍질이 얇고 과즙이 많은 맛이 단 복숭아.

나의 침실로

작자가 18세의 나이에 지은 시. 일제 치하를 살아가는 암울한 현실을 뒤로 하고 미지의 아름다운 세계를 동경하는 마음이 잘 드러나 있다. 낭만적으로 관능의 미를 노래했던 《백조》 동인들의 작품 중에서도 뛰어난 것으로 평가받는다. 거센 감성 분출이 매우 두드러진다.

마돈나! 오려무나, 네 집에서 눈으로 유전하던

마돈나! 오려무나, 네 집에서 눈으로 유전하던

진주는 다 두고 몸만 오너라.

진주는 다 두고 몸만 오너라.

빨리 가자. 우리는 밝음이 오면 어딘지 모르게

빨리 가자. 우리는 밝음이 오면 어딘지 모르게

숨는 두 별이어라.

숨는 두 별이어라.

이 시가 발표된 1923년은 3·1 운동 직후로, 일제의 가혹한 무력 탄압에 의해 지식인들이 절망하던 시기였다. 가톨릭에서 '성모 마리아'를 가리키는 마돈나는, 시인이 사랑하는 여인일 뿐만 아니라 가혹한 현실에서 그를 구원해 줄 여인을 뜻하는 게 아닐까?

마돈나! 구석지고도 어둔 마음의 거리에서

마돈나! 구석지고도 어둔 마음의 거리에서

나는 두려워 떨며 기다리노라.

나는 두려워 떨며 기다리노라.

아, 어느덧 첫닭이 울고 — 뭇 개가 짖도다.

아, 어느덧 첫닭이 울고 — 뭇 개가 짖도다.

나의 아씨여, 너도 듣느냐.

나의 아씨여, 너도 듣느냐.

미듭나! 지난 밤이 새도록 내 손수 닦아 둔

미듭나! 지난 밤이 새도록 내 손수 닦아 둔

침실로 가자, 침실로!

침실로 가자, 침실로!

낡은 달은 빠지려는데, 내 귀가 듣는 발자국—

낡은 달은 빠지려는데, 내 귀가 듣는 발자국—

오, 너의 것이냐?

오, 너의 것이냐?

..下略..

무제

이상화

오늘 이 길을 밟기까지는

오늘 이 길을 밟기까지는

아, 그때가 가장 괴롭도다.

아, 그때가 가장 괴롭도다.

아직도 남은 애닲음이 있으려너

아직도 남은 애닲음이 있으려너

그를 생각하는 오늘이 쓰리고 아프다.

그를 생각하는 오늘이 쓰리고 아프다.

〈무제〉란 시 제목은……

이 작품은 이상화 시인의 사후인 1963년에 빛을 본 유고 시이다. 무제(無題)란 제목은 일반적으로 제목을 붙이기 어렵거나 제목이 마땅하지 않을 때 붙이는데, 이 작품은 발견 당시 제목이 없어 이런 제목을 갖게 된 것으로 여겨진다.

헛웃음 속에 세상이 잊혀지고

헛웃음 속에 세상이 잊혀지고

끄을리는 데 사람이 산다면

끄을리는 데 사람이 산다면

겁아 나의 신령을 돌멩이로 만들어다고

겁아 나의 신령을 돌멩이로 만들어다고

제 사리의 길은 제 찾으려는 그를 죽여다고.

제 사리의 길은 제 찾으려는 그를 죽여다고.

참 웃음의 나라를 못 밟을 나이라면

참 웃음의 나라를 못 밟을 나이라면

차라리 속 모르는 죽음에 빠지련다.

차라리 속 모르는 죽음에 빠지련다.

아, 멍들고 이울어진 이 몸을 묻고

아, 멍들고 이울어진 이 몸을 묻고

쓰린 이 아픔만 품 깊이 안고 죽으련다.

쓰린 이 아픔만 품 깊이 안고 죽으련다.

*이울어진 : 쇠약하여진. 현대 맞춤법에 따르면 '이운'

초혼

김소월

산산히 부서진 이름이여!

산산히 부서진 이름이여!

허공중에 헤어진 이름이여!

허공중에 헤어진 이름이여!

불러도 주인 없는 이름이여!

불러도 주인 없는 이름이여!

부르다가 내가 죽을 이름이여!

부르다가 내가 죽을 이름이여!

*산산히 : 현대 맞춤법에 따르면 '산산이'
*헤어진 : 따로따로 흩어지거나 떨어진

사람이 죽었을 때에 죽은 사람이 입던 윗옷을 들고 지붕에 올라서거나 마당에 서서 그 혼을 세 번 불러 그 사람을 소생하게 하려는 전통 의식을 '초혼'이라고 한다. 이 시는 그 의식에서 시적 착상을 하여, 사랑하는 이를 잃은 슬픔과 그리움을 격정적으로 표현하고 있다. 노래로도 만들어져 널리 불린다.

심중에 남아 있는 말 한 마디는

심중에 남아 있는 말 한 마디는

끝끝내 마저 하지 못하였구나.

끝끝내 마저 하지 못하였구나.

사랑하던 그 사람이여!

사랑하던 그 사람이여!

사랑하던 그 사람이여!

사랑하던 그 사람이여!

붉은 해는 서산 마루에 걸리었다.

붉은 해는 서산 마루에 걸리었다.

사슴의 무리도 슬피 운다.

사슴의 무리도 슬피 운다.

떨어져 나가 앉은 산 위에서

떨어져 나가 앉은 산 위에서

나는 그대의 이름을 부르노라.

나는 그대의 이름을 부르노라.

■ '사랑하던 그 사람'은 누구?

이 작품의 대상에 대해서는 여러 가지 설이 있지만 어디까지나 추정일 뿐이다. 김소월이 결혼하기 전에 사랑의 마음을 품었던 3살 연상의 고향 처녀 '오순'일 것이라는 설이 있는가 하면, 친구 김상섭일 것이라는 설 등이 있다.

설움에 겹도록 부르노라.

설움에 겹도록 부르노라.

설움에 겹도록 부르노라.

설움에 겹도록 부르노라.

부르는 소리는 비껴 가지만

부르는 소리는 비껴 가지만

하늘과 땅 사이가 너무 멀구나.

하늘과 땅 사이가 너무 멀구나.

*겹도록 : 감정이 동하여 억제할 수 없을 만큼

·· 下略 ··

못 잊어

김소월

못 잊어 생각이 나겠지요

못 잊어 생각이 나겠지요

그런대로 한 세상 지내시구려

그런대로 한 세상 지내시구려

시노라면 잊힐 날 있으리다.

시노라면 잊힐 날 있으리다.

못 잊어 생각이 나겠지요

못 잊어 생각이 나겠지요

그런대로 세월만 가라시구려

그런대로 세월만 가라시구려

못 잊어도 더러는 잊히오리다.

못 잊어도 더러는 잊히오리다.

■김소월(1902~1934)

본명은 정식. 5,6년 남짓한 짧은 문단 생활 동안 〈진달래꽃〉을 비롯하여 〈금잔디〉 〈엄마야 누나야〉 〈산유화〉 등 154편의 시와 시론 〈시혼〉을 남겼으며, 한국의 전통적인 한(恨)을 노래한 대표 시인으로 평가받고 있다. 여기 실린 〈못 잊어〉에서는 떠난 임을 잊지 못하는 안타까운 심정을 읊었다.

그러나 또 한껏 이렇지요

그러나 또 한껏 이렇지요

"그리워 살뜰히 못 잊는데

"그리워 살뜰히 못 잊는데

어쩌면 생각이 떠나지요?"

어쩌면 생각이 떠나지요?"

예전엔 미처 몰랐어요

봄가을 없이 밤마다 돋는 달도

봄가을 없이 밤마다 돋는 달도

"예전엔 미처 몰랐어요"

"예전엔 미처 몰랐어요"

이렇게 사무치게 그리울 줄도

이렇게 사무치게 그리울 줄도

"예전엔 미처 몰랐어요"

"예전엔 미처 몰랐어요"

예전엔 미처 몰랐어요

1923년 월간지 《개벽》에 실린 시. 떠난 임을 잊지 못하는 작자의 그리움과 슬픔을 하늘에 떠 있는 달에 투영하여 나타내고 있다. 3음보(音步)의 율격이 네 연에 걸쳐 지속되고, 각 연마다 '예전엔 미처 몰랐어요' 라는 후렴이 반복되어 운율감을 형성한다.

달이 암만 밝아도 쳐다볼 줄을

"예전엔 미처 몰랐어요"

이제금 저 달이 설움인 줄을

"예전엔 미처 몰랐어요"

진달래꽃

나 보기가 역겨워 / 가실 때에는

나 보기가 역겨워 / 가실 때에는

말없이 고이 보내 드리오리다.

말없이 고이 보내 드리오리다.

영변에 약산 / 진달래꽃

영변에 약산 / 진달래꽃

아름 따다 가실 길에 뿌리오리다.

아름 따다 가실 길에 뿌리오리다.

진달래꽃

우리나라 서정시를 대표하는 작품. 사랑하는 사람과의 이별이라는 안타까운 상황을 체념과 인내로 받아들이는 한국 여인의 지고지순한 사랑을 노래했다. 여기서의 '진달래꽃'은 임에 대한 강렬한 사랑과 떠나는 임에 대한 슬픔, 자신을 헌신하려는 순종의 상징이기도 하다.

가시는 걸음걸음 / 놓인 그 꽃을

사뿐히 즈려 밟고 가시옵소서.

나 보기가 역겨워 / 가실 때에는

죽어도 아니 눈물 흘리오리다.

향수

넓은 벌 동쪽 끝으로

넓은 벌 동쪽 끝으로

옛이야기 지즐대는 실개천이 휘돌아 나가고,

옛이야기 지즐대는 실개천이 휘돌아 나가고,

얼룩백이 황소가

얼룩백이 황소가

해설피 금빛 게으른 울음을 우는 곳,

해설피 금빛 게으른 울음을 우는 곳,

정지용(1902~1950)

선명하고 독특한 언어로 대상을 선명히 묘사하여 한국 현대시의 새로운 경지를 연 시인. 《시문학》을 창간하고, 이상과 청록파 시인들을 문단에 등장시키는 등 우리 문학사에 많은 공적을 남겼다. 〈향수〉〈압천〉〈이른봄 아침〉〈바다〉 등의 시가 잘 알려져 있으며, 시집에 〈정지용 시집〉〈백록담〉이 있다.

— 그곳이 차마 꿈엔들 잊힐 리야.

— 그곳이 차마 꿈엔들 잊힐 리야.

질화로에 재가 식어지면

질화로에 재가 식어지면

비인 밭에 밤바람 소리 말을 달리고,

비인 밭에 밤바람 소리 말을 달리고,

엷은 조름에 겨운 늙으신 아버지가

엷은 조름에 겨운 늙으신 아버지가

작자가 일본에 유학하기 전 고향을 다니러 가며 쓴 시로, 가곡으로도 작곡되어 널리 불리고 있다. 한가로운 고향의 정경이 마치 한 폭의 풍경화처럼 감각적으로 묘사된다. '지즐대는', '함초롬' 등 우리말의 아름다움을 보여 주는 시어와 '실개천', '얼룩백이 황소' 등 토속적인 소재들이 감각적으로 사용되었다.

짚베개를 돋아 고이시는 곳,

짚베개를 돋아 고이시는 곳,

—그곳이 차마 꿈엔들 잊힐 리야.

—그곳이 차마 꿈엔들 잊힐 리야.

흙에서 자란 내 마음 / 파아란 하늘 빛이 그리워

흙에서 자란 내 마음 / 파아란 하늘 빛이 그리워

함부로 쏜 화살을 찾으러

함부로 쏜 화살을 찾으러

풀섶 이슬에 함초롬 휘적시던 곳,

풀섶 이슬에 함초롬 휘적시던 곳,

— 그곳이 차마 꿈엔들 잊힐 리야.

— 그곳이 차마 꿈엔들 잊힐 리야.

전설 바다에 춤추는 밤물결 같은

전설 바다에 춤추는 밤물결 같은

검은 귀밑머리 날리는 어린 누이와

검은 귀밑머리 날리는 어린 누이와

아무렇지도 않고 예쁠 것도 없는

아무렇지도 않고 예쁠 것도 없는

사철 발 벗은 아내가

사철 발 벗은 아내가

따가운 햇살을 등에 지고 이삭 줍던 곳,

따가운 햇살을 등에 지고 이삭 줍던 곳,

─그곳이 차마 꿈엔들 잊힐 리야.

─그곳이 차마 꿈엔들 잊힐 리야.

정지용의 '고향'

작자의 고향은 그가 태어나고 자란 충북 옥천이다. 실개천, 얼룩백이 황소, 질화로 등으로 표현된 그곳의 정경은 전형적인 농촌의 모습이고, 그 속에 등장하는 인물 역시 보편적인 가족의 모습이어서 많은 사람들이 정지용의 '고향'을 통하여 자신의 고향을 떠올린다.

하늘에는 성근 별

하늘에는 성근 별

알 수도 없는 모래성으로 발을 옮기고,

알 수도 없는 모래성으로 발을 옮기고,

서리 까마귀 우지짖고 지나가는 초라한 지붕,

서리 까마귀 우지짖고 지나가는 초라한 지붕,

흐릿한 불빛에 돌아앉아 도란도란거리는 곳,

흐릿한 불빛에 돌아앉아 도란도란거리는 곳,

‥ 下略 ‥

남으로 창을 내겠소

남으로 창을 내겠소.

남으로 창을 내겠소.

밭이 한참 갈이

밭이 한참 갈이

괭이로 파고 / 호미론 풀을 매지요.

괭이로 파고 / 호미론 풀을 매지요.

구름이 꼬인다 갈 리 있소.

구름이 꼬인다 갈 리 있소.

김상용(1902~1951)

호는 월파. 〈남으로 창을 내겠소〉〈서글픈 꿈〉 등의 시와 시집 〈망향〉을 남겼다. 여기 실린 〈남으로 창을 내겠소〉는 우리나라 전원시의 대표 작품으로, 자연 속에서 살아가고 싶은 시인의 마음이 잘 드러나 있다. 특히 마지막 연의 '왜 사냐건 웃지요'에는 자연과 합일된 작자의 인생관이 잘 나타난다.

새 노래는 공으로 들으랴오.

새 노래는 공으로 들으랴오.

강냉이가 익걸랑 / 함께 와 자셔도 좋소.

강냉이가 익걸랑 / 함께 와 자셔도 좋소.

왜 사냐건

왜 사냐건

웃지오.

웃지오.

모란이 피기까지는

모란이 피기까지는,

모란이 피기까지는,

나는 아직 나의 봄을 기다리고 있을 테오.

나는 아직 나의 봄을 기다리고 있을 테오.

모란이 뚝뚝 떨어져 버린 날,

모란이 뚝뚝 떨어져 버린 날,

나는 비로소 봄을 여읜 설움에 잠길 테오.

나는 비로소 봄을 여읜 설움에 잠길 테오.

■김영랑(1903~1950)

전남 강진 출생. 본명은 윤식. 잘 다듬어진 언어로 섬세한 서정을 노래하며, 순수 서정시의 새로운 경지를 열었다. 일제 강점기에는 창씨 개명과 신사 참배를 거절하고, 광복 후 민족 운동에 참여하는 등 자신의 시 세계와는 달리 행동파적 모습을 보이기도 했다. 시집에 〈영랑 시집〉〈영랑 시선〉 등이 있다.

오월 어느 날, 그 하루 무덥던 날,

떨어져 누운 꽃잎마저 시들어 버리고는

천지에 모란은 자취도 없어지고,

뻗쳐 오르던 내 보람 서운케 무너졌느니,

모란이 피기까지는

영랑이 좋아하는 '모란' 꽃을 소재로 하여, 한시적인 아름다움의 소멸과 그로 인한 슬픔을 노래한 시. 그 슬픔으로 인해 좌절하는 것이 아니라, 또다시 꽃 피울 '찬란한 슬픔의 봄'을 기다린다고 표현하였기 때문에 한층 더 아름다운 시가 되었다.

모란이 지고 말면 그뿐,

모란이 지고 말면 그뿐,

내 한 해는 다 가고 말아,

내 한 해는 다 가고 말아,

삼백예순 날 하냥 섭섭해 우옵내다.

삼백예순 날 하냥 섭섭해 우옵내다.

모란이 피기까지는,

모란이 피기까지는,

나는 아직 기다리고 있을 테오,

나는 아직 기다리고 있을 테오,

찬란한 슬픔의 봄을.

찬란한 슬픔의 봄을.

✳ 영랑 생가

　김영랑은 1903년 1월 16일 전라남도 강진에서 태어났다. 어릴 때는 '채준'이라 불렸는데 '윤식'으로 고쳤다. 영랑은 아호로, 문단 활동시 주로 사용했다. 강진에서 보통학교(지금의 초등학교)를 마친 영랑은 서울 휘문의숙에 진학했으며, 1919년 고향에 내려와 강진의 독립운동을 주도하다 체포되어 6개월간 옥고를 치렀다. 영랑은 구수한 남도 사투리로 평생 80여 편의 시를 발표했는데 그중 60여 편이 고향에서 쓰여졌다.

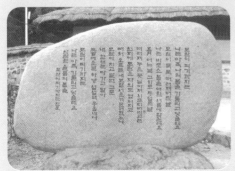

〈모란이 피기까지는〉이 새겨진 영랑 시비

안채

문간채

돌담에 속삭이는 햇살같이

돌담에 속삭이는 햇살같이

돌담에 속삭이는 햇살같이

풀 아래 웃음 짓는 샘물같이

풀 아래 웃음 짓는 샘물같이

내 마음 고요히 고운 봄길 위에

내 마음 고요히 고운 봄길 위에

오늘 하루 하늘을 우러르고 싶다.

오늘 하루 하늘을 우러르고 싶다.

▌돌담에 속삭이는 햇살같이

1930년대의 고통스러운 현실 속에서 평화로운 세계를 동경하는 마음을 찬란한 봄날의 정경 속에 담아냈다. '돌담에 속삭이는 햇살', '풀 아래 웃음 짓는 샘물', '시의 가슴에 살포시 젖는 물결' 등의 시어는 영랑 특유의 순수하고 아름다운 언어미를 잘 보여 준다.

새악시 볼에 떠오르는 부끄럼같이

새악시 볼에 떠오르는 부끄럼같이

시의 가슴에 살포시 젖는 물결같이

시의 가슴에 살포시 젖는 물결같이

보드레한 에메랄드 얇게 흐르는

보드레한 에메랄드 얇게 흐르는

실비단 하늘을 바라보고 싶다.

실비단 하늘을 바라보고 싶다.

내 마음을 아실 이

내 마음을 아실 이 / 내 혼자 마음 날같이 아실 이

내 마음을 아실 이 / 내 혼자 마음 날같이 아실 이

그래도 어디나 계실 것이면

그래도 어디나 계실 것이면

내 마음에 때때로 어리우는 티끌과

내 마음에 때때로 어리우는 티끌과

속임 없는 눈물의 간곡한 방울방울

속임 없는 눈물의 간곡한 방울방울

내 마음을 아실 이

일체의 사상을 배제하고 오직 섬세한 언어의 아름다움과 순수한 서정을 중시했던 영랑의 시 세계가 잘 드러나 있는 작품. 나의 마음을 알아주실 미지의 임에 대한 간절한 그리움을 여성적 화자의 호소력 있는 목소리로 전하고 있다.

푸른 밤 고이 맺는 이슬 같은 보람을

보밴 듯 감추었다 내어 드리지.

아! 그립다. / 내 혼자 마음 날같이 아실 이

꿈에나 아득히 보이는가.

향 맑은 옥돌에 불이 달아

향 맑은 옥돌에 불이 달아

사랑은 퇴기도 하오련만

사랑은 퇴기도 하오련만

불빛에 연긴 듯 희미론 마음은

불빛에 연긴 듯 희미론 마음은

사랑도 모르리 내 혼자 마음은.

사랑도 모르리 내 혼자 마음은.

떠나가는 배

박용철

나 두 야 간다. / 나의 이 젊은 나이를

나 두 야 간다. / 나의 이 젊은 나이를

눈물로야 보낼 거냐 / 나 두 야 가련다.

눈물로야 보낼 거냐 / 나 두 야 가련다.

아늑한 이 항구인들 손쉽게야 버릴 거냐.

아늑한 이 항구인들 손쉽게야 버릴 거냐.

안개같이 물 어린 눈에도 비치나니

안개같이 물 어린 눈에도 비치나니

■박용철(1904~1938)

잡지 《시문학》《문예 월간》을 창간한 시인. 호는 용아. 시와 희곡을 번역하고 비평가로서도 활약했다. 저서에 〈박용철 시선〉〈박용철 전집〉이 있다. 여기 실린 〈떠나가는 배〉는 일제 치하에서 살아가는 젊은이의 고뇌를 노래한 시로, 가곡으로도 널리 불리고 있다.

발에 익은 묏부리 모양

주름살도 눈에 익은 아 — 사랑하는 사람들.

버리고 가는 이도 못 잊는 마음

쫓겨가는 마음인들 꾸어 다를 거냐.

돌아다보는 구름에는 바람이 희살짓는다.

돌아다보는 구름에는 바람이 희살짓는다.

앞 대일 언덕인들 마련이나 있을 거냐.

앞 대일 언덕인들 마련이나 있을 거냐.

나 두 야 가련다. / 나의 이 젊은 나이를

나 두 야 가련다. / 나의 이 젊은 나이를

눈물로야 보낼 거냐. / 나 두 야 간다.

눈물로야 보낼 거냐. / 나 두 야 간다.

절정

매운 계절의 채찍에 갈겨

매운 계절의 채찍에 갈겨

마침내 북방으로 휩쓸려 오다.

마침내 북방으로 휩쓸려 오다.

하늘도 그만 지쳐 끝난 고원

하늘도 그만 지쳐 끝난 고원

서릿발 칼날진 그 위에 서다

서릿발 칼날진 그 위에 서다

이육사(1904~1944)

일제에 항거한 대표적인 저항 시인. 항일 혐의로 투옥되었을 때 수감 번호가 264호여서 호를 '육사'로 정했다고 한다. 본명은 원록 또는 활. 시집 〈청포도〉, 유고집 〈육사 시집〉이 있다. 저항시의 백미로 꼽히는 〈절정〉에는 일제 치하의 고통스러운 현실을 극복하려는 강렬한 의지와 저항 의식이 고스란히 담겨 있다.

어디다 무릎을 꿇어야 하나

한 발 재켜 디딜 곳조차 없다.

이러매 눈 감아 생각해 볼밖에

겨울은 강철로 된 무지갠가 보다.

광야

까마득한 날에 / 하늘이 처음 열리고

까마득한 날에 / 하늘이 처음 열리고

어디 닭 우는 소리 들렸으랴.

어디 닭 우는 소리 들렸으랴.

모든 산맥들이 / 바다를 연모해 휘달릴 때도

모든 산맥들이 / 바다를 연모해 휘달릴 때도

차마 이곳을 범하던 못하였으리라.

차마 이곳을 범하던 못하였으리라.

90 한국의 애송시 한글 펜글씨

광야

작자의 굳은 항일 의지가 드러나는 작품. 광야의 현재는 눈 내리는 추운 겨울처럼 암울하지만, '가난한 노래의 씨'를 뿌림으로써 '백마 타고 오는 초인'을 맞이하겠다고 말하고 있다. 훗날의 조국 광복을 위해 일제 치하의 고난과 아픔을 극복해 나가겠다는 굳은 의지를 표현한 시이다.

끝임없는 광음을

끝임없는 광음을

부지런한 계절이 피어선 지고

부지런한 계절이 피어선 지고

큰 강물이 비로소 길을 열었다.

큰 강물이 비로소 길을 열었다.

지금 눈 내리고 / 매화 향기 홀로 아득하니,

지금 눈 내리고 / 매화 향기 홀로 아득하니,

내 여기 가난한 노래의 씨를 뿌려라.

내 여기 가난한 노래의 씨를 뿌려라.

다시 천고의 뒤에

다시 천고의 뒤에

백마 타고 오는 초인이 있어

백마 타고 오는 초인이 있어

이 광야에서 목놓아 부르게 하리라.

이 광야에서 목놓아 부르게 하리라.

호수

이육사

내어달라고 저운 마음이련마는

바람 씻은 듯 다시 명상하는 눈동자

때로 백조를 불러 휘날려 보기도 하건만

그만 가슴을 안고 돌아누워 흑흑 흐느끼는 밤

희미한 별 그림자를 씹어 놓이는 동안

자줏빛 안개 가벼운 명상같이 내려 씌운다.

명상하고, 백조를 불러 휘날리고, 흑흑 흐느껴 울고…….
의인화한 호수를 통해 쓸쓸한 인간의 내면이 엿보인다.

바다와 나비

아무도 그에게 수심을 일러 준 일이 없기에

아무도 그에게 수심을 일러 준 일이 없기에

흰나비는 도무지 바다가 무섭지 않다.

흰나비는 도무지 바다가 무섭지 않다.

청무우밭인가 해서 내려갔다가는

청무우밭인가 해서 내려갔다가는

어린 날개가 물결에 젖어서

어린 날개가 물결에 젖어서

■ 김기림(1908~?)

시인·평론가. 일간지 기자로 일하며 문단에 데뷔하여, 주지주의에 바탕을 둔 모더니즘을 소개했다. 시집 〈기상도〉〈태양의 풍속〉 등과 〈시론〉을 남겼다. 여기 실린 〈바다와 나비〉는 광활한 바다와 연약한 나비의 대조를 통해 새로운 세계에 대한 동경과 좌절감을 노래하고 있다.

공주처럼 지쳐서 돌아온다.

공주처럼 지쳐서 돌아온다.

삼월달 바다가 꽃이 피지 않아서 서글픈

삼월달 바다가 꽃이 피지 않아서 서글픈

나비 허리에 새파란 초승달이 시리다.

나비 허리에 새파란 초승달이 시리다.

네거리의 순이

네가 지금 간다면, 어디를 간단 말이냐?

네가 지금 간다면, 어디를 간단 말이냐?

그러면, 내 사랑하는 젊은 동무,

그러면, 내 사랑하는 젊은 동무,

너, 내 사랑하는 오직 하나뿐인 누이동생 순이,

너, 내 사랑하는 오직 하나뿐인 누이동생 순이,

너의 사랑하는 그 귀중한 사내,

너의 사랑하는 그 귀중한 사내,

■임화(1908~1953)
시인·평론가. 흰 피부에 잘생긴 외모로 영화에 주인공으로 출연했을 만큼 다재다능했다. 문학의 예술성
보다는 적극적인 현실성을 촉구하며 카프(KAPF)를 이끌었다. 광복 후 월북하였으나, 미제 스파이라는 죄
목으로 처형당했다. 시집에 〈현해탄〉 〈찬가〉 등이 있으며, 평론집에 〈문학의 논리〉가 있다.

근로하는 모든 여자의 연인……

근로하는 모든 여자의 연인……

그 청년인 용감한 사내가 어디로 온단 말이냐?

그 청년인 용감한 사내가 어디로 온단 말이냐?

눈바람 찬 불쌍한 도시 종로 복판에 순이야!

눈바람 찬 불쌍한 도시 종로 복판에 순이야!

너와 나는 지나간 꽃 피는 봄에 사랑하는

너와 나는 지나간 꽃 피는 봄에 사랑하는

네거리의 순이

카프에 가담한 시인이 《조선지광》에 발표한 시로, 일제 강점기에 노동자의 권익을 보호하려는 투쟁 의지가 담겨 있다. 지식인 오빠가 공장 노동자인 누이동생에게 말하는 듯한 대화 형식을 택해 서정적인 느낌을 줌과 동시에 지식인 계급과 노동자 계급의 연대감을 꾀하였다.

어머니를 눈물 나는 가난 속에 여의었지!

어머니를 눈물 나는 가난 속에 여의었지!

그리하여 이 믿지 못할 얼굴 하얀 오빠를

그리하여 이 믿지 못할 얼굴 하얀 오빠를

염려하고, 오빠는 가난한 너를 근심하는,

염려하고, 오빠는 가난한 너를 근심하는,

서글프고 가난한 그날 속에서도,

서글프고 가난한 그날 속에서도,

순이야, 너는 마음을 맡길 믿음성 있는

순이야, 너는 마음을 맡길 믿음성 있는

이곳 청년을 가졌었고,

이곳 청년을 가졌었고,

내 사랑하는 동무는……

내 사랑하는 동무는……

청년의 연인 근로하는 여자 너를 가졌었다.

청년의 연인 근로하는 여자 너를 가졌었다.

··下略··

오감도 시 제1호

13인의아해가도로로질주하오 .

13인의아해가도로로질주하오 .

(길은막다른골목이적당하오)

(길은막다른골목이적당하오)

제1의아해가무섭다고그리오 .

제1의아해가무섭다고그리오 .

제2의아해도무섭다고그리오 .

제2의아해도무섭다고그리오 .

·· 中略 ··

■ 이상(1910~1937)

시인이자 소설가. 본명은 김해경. 시 〈오감도〉 〈거울〉과 소설 〈날개〉 등 실험적이고 초현실주의적인 시와 독백체의 소설로 문단의 주목을 받았다. 15편의 연작시 〈오감도〉는 독자들의 항의로 신문 연재를 중단할 만큼 파격적이었다. 1930년대 식민지를 살아가던 시인의 불안감, 공포감, 혼란감이 느껴진다.

13인의아해는무서운아해와무서워하는아해와

13인의아해는무서운아해와무서워하는아해와

그렇게뿐이모였소.

그렇게뿐이모였소.

(다른사정은없는것이차라리나았소.)

(다른사정은없는것이차라리나았소.)

그중에1인의아해가무서운아해라도좋소.

그중에1인의아해가무서운아해라도좋소.

그중에2인의아해가무서운아해라도좋소.

그중에2인의아해가무서운아해라도좋소.

그중에2인의아해가무서워하는아해라도좋소. ··中略··

그중에2인의아해가무서워하는아해라도좋소.

(길은뚫린골목이라도적당하오.)

(길은뚫린골목이라도적당하오.)

13인의아해가도로로질주하지아니하여도좋소.

13인의아해가도로로질주하지아니하여도좋소.

거울

이상

거울속에는소리가없소.

거울속에는소리가없소.

저렇게까지조용한세상은참없을것이오.

저렇게까지조용한세상은참없을것이오.

거울속에도내게귀가있소.

거울속에도내게귀가있소.

내말을못알아듣는딱한귀가두개있소.

내말을못알아듣는딱한귀가두개있소.

거울속의나는왼손잡이오.

거울속의나는왼손잡이오.

내악수를받을줄모로는악수를모로는왼손잡이오.

내악수를받을줄모로는악수를모로는왼손잡이오.

거울때문에나는거울속의나를만져보지못하는

거울때문에나는거울속의나를만져보지못하는

구료마는

구료마는

거울

현대인이 겪고 있는 자아의 분열을 노래한 초현실주의 작품. 거울을 매개로, 거울 밖의 내가 거울 속의 나를 보며 분열된 자아의 모습을 확인한다. 형식면에서는 띄어쓰기를 무시하며 전통적인 기법이나 상식까지도 거부하는 모습을 보인다.

거울아니었던들내가어찌거울속의나를만나

거울아니었던들내가어찌거울속의나를만나

보기만이라도했겠소.

보기만이라도했겠소.

나는지금거울을안가졌소마는거울속에는늘

나는지금거울을안가졌소마는거울속에는늘

거울속의내가있소.

거울속의내가있소.

‥下略‥

꽃피는 달밤에

빛나는 해외 밝은 달이 있기로

빛나는 해외 밝은 달이 있기로

하늘은 금빛도 되고 은빛도 되옵니다.

하늘은 금빛도 되고 은빛도 되옵니다.

사랑엔 기쁨과 슬픔이 같이 있기로

사랑엔 기쁨과 슬픔이 같이 있기로

우리는 살 수도 죽을 수도 있으오이다.

우리는 살 수도 죽을 수도 있으오이다.

■ 윤곤강(1911~1950)
초기에는 카프(KAPF)에서 활동하며 일제 치하에서 살아가는 애환과 계급 의식을 담은 시를 썼으나, 광복 후에는 전통적 정서에 애착을 보이며 밝고 건강한 시풍을 보였다. 《시학》 동인으로 시집 〈대지〉 〈동물시집〉, 평론집 〈시와 진실〉을 남겼다. 〈꽃피는 달밤에〉에는 민요풍의 운율과 대구법이 구사되어 있다.

꽃 피는 봄은 가고 잎 피는 여름이 오기로

두견새 우는 달밤은 더욱 슬프오이다.

이슬이 달빛을 쓰고 꽃잎에 잠들기로

나는 눈물의 진주 구슬로 이 밤을 새웁니다.

·· 下略 ··

남사당

나는 얼굴에 분칠을 하고

나는 얼굴에 분칠을 하고

삼단 같은 머리를 땋아 내린 사나이

삼단 같은 머리를 땋아 내린 사나이

초립에 패자를 걸친 조라치들이

초립에 패자를 걸친 조라치들이

날라리를 부는 저녁이면

날라리를 부는 저녁이면

*초립 : 어린 나이에 관례한 사람이 쓰는 갓.
*패자 : 소매가 없고, 등솔기가 길게 트인 옛날 전투복.
*조라치 : 조선 시대에 군악을 연주하던 '겸내취'를 속되게 이르는 말.

■ 노천명(1911~1957)

〈눈 오는 밤〉〈사슴〉〈남사당〉 등 향수적 소재를 애틋하고 감상적으로 노래한 여류 시인. 특히, 대표작인 〈사슴〉이 널리 사랑을 받아 '사슴의 시인'으로 불리기도 한다. 《시원》 동인으로 신문 기자, 대학 강사를 지내기도 했으며, 태평양 전쟁을 찬양하는 친일 작품을 써서 비난을 받기도 했다.

다홍치마를 두르고 나는 향단이가 된다.

다홍치마를 두르고 나는 향단이가 된다.

이리하여 장터 어느 넓은 마당을 빌려

이리하여 장터 어느 넓은 마당을 빌려

램프불을 돋운 포장 속에선

램프불을 돋운 포장 속에선

내 남성이 십분 굴욕되다.

내 남성이 십분 굴욕되다.

*날라리 : =태평소. 나팔 모양으로 생긴 우리나라 관악기.
*십분 : 충분히. 넉넉하게

■ 남사당

팔도를 유랑하며 떠돌이 삶을 살았던 남사당패의 애환을 그린 작품. 부모에 의해 남장을 하고 다녀야 했던 작자의 어린 시절 수치심이 창작의 계기가 되었다고도 한다. 여자 목소리를 내야 하는 남자로서의 서글픔, 인연을 맺고 정착할 수 없는 슬픔 등 자칫 감상적으로 흐르기 쉬운 소재를 절제된 언어로 노래했다.

산 넘어 지나온 저 동리엔

은반지를 사 주고 싶은

고운 처녀도 있었건만

다음날이면 떠남을 짓는 / 처녀야!

나는 집시의 피였다.

나는 집시의 피였다.

내일은 또 어느 동리로 들어간다냐.

내일은 또 어느 동리로 들어간다냐.

우리들의 도구를 실은

우리들의 도구를 실은

노새의 뒤를 따라

노새의 뒤를 따라

산딸기의 이슬을 털며

산딸기의 이슬을 털며

길에 오르는 새벽은

길에 오르는 새벽은

구경꾼을 모으는 날라리 소리처럼

구경꾼을 모으는 날라리 소리처럼

슬픔과 기쁨이 섞여 핀다.

슬픔과 기쁨이 섞여 핀다.

슬픈 족속

■윤동주

흰 수건이 검은 머리를 두르고,

흰 고무신이 거친 발에 걸리우다.

흰 저고리 치마가 슬픈 몸집을 가리고,

흰 띠가 가는 허리를 질끈 동이다.

'흰' 전통 의상을 입은 우리 여인의 모습을 '거친 발', '슬픔 몸집' 등으로
표현하여 일제 강점기를 사는 우리 민족의 고달픈 현실을 드러냈다.

별 헤는 밤

계절이 지나가는 하늘에는

계절이 지나가는 하늘에는

가을로 가득 차 있습니다.

가을로 가득 차 있습니다.

나는 아무 걱정도 없이

나는 아무 걱정도 없이

가을 속의 별들을 다 헤일 듯합니다.

가을 속의 별들을 다 헤일 듯합니다.

▌윤동주(1917~1945)

28세의 나이에 요절한, 김소월과 함께 우리나라 사람들이 가장 좋아하는 시인. 일제 강점기에 항일 운동을 하다 체포되어 형무소에서 짧은 생을 마쳤다. 고통받는 민족의 현실에 가슴 아파하며, 〈서시〉〈별 헤는 밤〉〈자화상〉〈또 다른 고향〉 등 주옥같은 작품을 남겼다.

가슴속에 하나 둘 새겨지는 별을

가슴속에 하나 둘 새겨지는 별을

이제 다 못 헤는 것은

이제 다 못 헤는 것은

쉬이 아침이 오는 까닭이오,

쉬이 아침이 오는 까닭이오,

내일 밤이 남은 까닭이오,

내일 밤이 남은 까닭이오,

자신에 대한 반성과 조국 광복에 대한 희망을 노래한 시. 일제 강점기에 고통스러운 삶을 살면서도 자신을 반성하고, 희망찬 미래를 확신하는 긍정적인 삶의 자세를 읽을 수 있다.

아직 나의 청춘이 다하지 않은 까닭입니다.

아직 나의 청춘이 다하지 않은 까닭입니다.

별 하나에 추억과 / 별 하나에 사랑과.

별 하나에 추억과 / 별 하나에 사랑과.

별 하나에 쓸쓸함과 / 별 하나에 동경과

별 하나에 쓸쓸함과 / 별 하나에 동경과

별 하나에 시와 / 별 하나에 어머니, 어머니,

별 하나에 시와 / 별 하나에 어머니, 어머니,

세월이 가면

박인환

지금 그 사람 이름은 잊었지만

지금 그 사람 이름은 잊었지만

그 눈동자 입술은 / 내 가슴에 있네.

그 눈동자 입술은 / 내 가슴에 있네.

바람이 불고 비가 올 때도 / 나는 저 유리창 밖

바람이 불고 비가 올 때도 / 나는 저 유리창 밖

가로등 / 그늘의 밤을 잊지 못하지.

가로등 / 그늘의 밤을 잊지 못하지.

사랑은 가고 옛날은 남는 것.

사랑은 가고 옛날은 남는 것.

여름날의 호숫가, 가을의 공원

여름날의 호숫가, 가을의 공원

그 벤치 위에 / 나뭇잎은 떨어지고,

그 벤치 위에 / 나뭇잎은 떨어지고,

나뭇잎은 흙이 되고 / 나뭇잎에 덮여서

나뭇잎은 흙이 되고 / 나뭇잎에 덮여서

세월이 가면

6·25의 상처가 채 아물지 않은 명동의 술집에서 즉흥적으로 지은 작품으로, 함께 있던 작곡가 이진섭이 그 자리에서 곡을 붙여, 술집에 있던 사람들이 합창을 했다는 일화로 유명하다. '명동 엘레지'라고도 불리며 큰 인기를 모은 이 시에는 보헤미안 기질이 넘치는 도시적 감상주의가 짙게 깔려 있다.

우리들 사랑이 / 사라진다 해도

우리들 사랑이 / 사라진다 해도

지금 그 사람 이름은 잊었지만

지금 그 사람 이름은 잊었지만

그 눈동자 입술은 / 내 가슴에 있네.

그 눈동자 입술은 / 내 가슴에 있네.

내 서늘한 가슴에 있네.

내 서늘한 가슴에 있네.

목마와 숙녀

한 잔의 술을 마시고

한 잔의 술을 마시고

우리는 버지니아 울프의 생애와

우리는 버지니아 울프의 생애와

목마를 타고 떠난 숙녀의 옷자락을 이야기한다.

목마를 타고 떠난 숙녀의 옷자락을 이야기한다.

목마는 주인을 버리고 거저 방울 소리만 울리며

목마는 주인을 버리고 거저 방울 소리만 울리며

박인환(1926~1956)

도시적인 서정시로 대중적인 인기가 높은 시인. 종로에서 마리서사란 서점을 운영하면서 시와 영화평을 썼고, 1949년 김경린·김수영 등과 함께 〈새로운 도시와 시민들의 합창〉을 간행하면서 모더니즘의 기수로 활약했다. 작품 56편이 수록된 〈박인환 선시집〉이 있다.

가을 속으로 떠났다. 술병에서 별이 떨어진다.

가을 속으로 떠났다. 술병에서 별이 떨어진다.

상심한 별은 내 가슴에 가볍게 부서진다.

상심한 별은 내 가슴에 가볍게 부서진다.

그러한 잠시 내가 알던 소녀는

그러한 잠시 내가 알던 소녀는

정원의 초목 옆에서 자라고

정원의 초목 옆에서 자라고

목마와 숙녀

6 · 25 전쟁 직후의 상실감이 절절히 표출된 시. 당대의 최고 작가이자 비평가였으나 정신 불안증으로 물에 빠져 자살한 영국의 여류 작가 '버지니아 울프(1882~1941)'를 통해 떠나가는 모든 것에 대한 절망과 애상을 드러내고 있다. 버지니아 울프, 목마, 숙녀, 방울 소리 등 감상적인 시어들이 감성을 자극한다.

문학이 죽고 인생이 죽고

문학이 죽고 인생이 죽고

사랑의 진리마저 애증의 그림자를 버릴 때

사랑의 진리마저 애증의 그림자를 버릴 때

목마를 탄 사랑의 사람은 보이지 않는다.

목마를 탄 사랑의 사람은 보이지 않는다.

세월은 가고 오는 것

세월은 가고 오는 것

한때는 고립을 피하여 시들어 가고

한때는 고립을 피하여 시들어 가고

이제 우리는 작별하여야 한다.

이제 우리는 작별하여야 한다.

술병이 바람에 쓰러지는 소리를 들으며

술병이 바람에 쓰러지는 소리를 들으며

늙은 여류 작가의 눈을 바라다보아야 한다.

늙은 여류 작가의 눈을 바라다보아야 한다.

.. 下略 ..

顯 考 學 生 府 君 神 位

(현 고 학 생 부 군 신 위)

顯
考
學
生
府
君

神
位

顯
考
學
生
府
君

神
位

顯
考
學
生
府
君

神
位

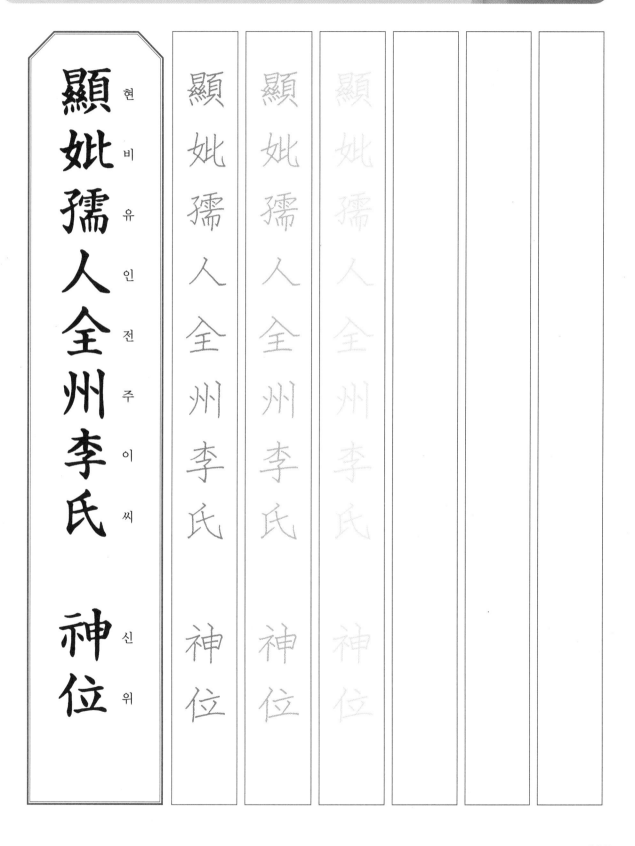

顯 현
妣 비
孺 유
人 인
全 전
州 주
李 이
氏 씨

神 신
位 위

顯

辟

學

生

府

君

　

神

位

(현)

(벽)

(학)

(생)

(부)

(군)

(신)

(위)

顯

辟

學

生

府

君

神

位

顯

辟

學

生

府

君

神

位

顯

辟

學

生

府

君

神

位

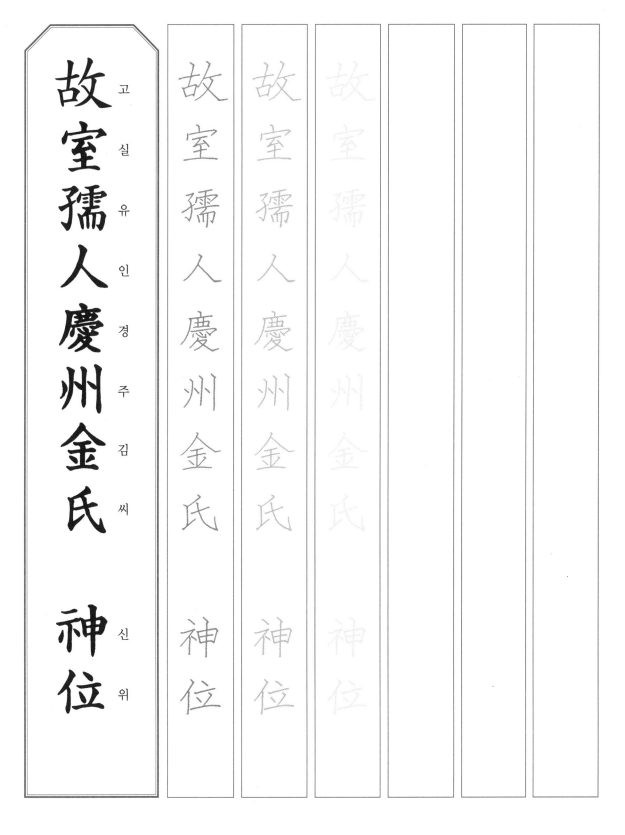

故室孺人慶州金氏　神位

고 실 유 인 경 주 김 씨 　 신 위

顯（현）
祖（조）
考（고）
學（학）
生（생）
府（부）
君（군）

神（신）
位（위）

顯祖考學生府君

神位

顯祖考學生府君

神位

顯祖考學生府君

神位

顯祖妣孺人金海金氏　神位

현 조 비 유 인 김 해 김 씨　신 위

顯祖妣孺人金海金氏　神位

顯祖妣孺人金海金氏　神位

顯祖妣孺人金海金氏　神位

祝結婚	축결혼	祝結婚	祝結婚	祝結婚					
祝華婚	축화혼	祝華婚	祝華婚	祝華婚					
祝聖婚	축성혼	祝聖婚	祝聖婚	祝聖婚					
祝盛典	축성전	祝盛典	祝盛典	祝盛典					
賀儀	하의	賀儀	賀儀	賀儀					

祝回甲	축회갑	祝回甲	祝回甲	祝回甲					
祝壽宴	축수연	祝壽宴	祝壽宴	祝壽宴					
祝禧宴	축희연	祝禧宴	祝禧宴	祝禧宴					
祝儀	축의	祝儀	祝儀	祝儀					
壽儀	수의	壽儀	壽儀	壽儀					

香燭代 향촉대	香燭代	香燭代	香燭代				
奠 전	奠	奠	奠				
儀 의	儀	儀	儀				
弔 조	弔	弔	弔				
儀 의	儀	儀	儀				
賻 부	賻	賻	賻				
儀 의	儀	儀	儀				
謹 근	謹	謹	謹				
弔 조	弔	弔	弔				

祝入學	축입학	祝入學	祝入學	祝入學				
祝卒業	축졸업	祝卒業	祝卒業	祝卒業				
祝優勝	축우승	祝優勝	祝優勝	祝優勝				
祝入選	축입선	祝入選	祝入選	祝入選				
祝當選	축당선	祝當選	祝當選	祝當選				

관혼상제 봉투 쓰기 (축하2)

祝榮轉	축영전	祝榮轉	祝榮轉	祝榮轉					
祝開業	축개업	祝開業	祝開業	祝開業					
祝發展	축발전	祝發展	祝發展	祝發展					
祝生日	축생일	祝生日	祝生日	祝生日					
祝生辰	축생신	祝生辰	祝生辰	祝生辰					

영 수 증

금액: 일금 오백만원 정 (₩5,000,000)

위 금액을 ○○대금으로 정히 영수함.

20 년 월 일

주 소:
주민등록번호:
　영 수 인:　　　　(인)

○ ○ ○ 귀하

인 수 증

품 목:
수 량:

상기 물품을 정히 인수함.

20 년 월 일

인수인:　　　　(인)

○ ○ ○ 귀하

청 구 서

금액: 일금 삼만오천원 정 (₩35,000)

위 금액은 식대 및 교통비로서,
이를 청구합니다.

20 년 월 일

청구인:　　　　(인)

○○과 (부) ○ ○ ○ 귀하

보 관 증

보관품명:
수 량:

상기 물품을 정히 보관함.
상기 물품은 의뢰인 ○ ○ ○ 가
요구하는 즉시 인도하겠음.

20 년 월 일

보관인:　　　　(인)
주 소:

○ ○ ○ 귀하

결 근 계

결	계	과장	부장
재			

사유:

기간:

위와 같은 사유로 출근하지 못하였으므로
결근계를 제출합니다.

20 년 월 일

소속:

직위:

성명: (인)

사 직 서

소속:

직위:

성명:

사직사유:

상기 본인은 위와 같은 사정으로 인하여
년 월 일부로 사직하고자 하오니
선처하여 주시기 바랍니다.

20 년 월 일

신청인: (인)

○ ○ ○ 귀하

신 원 보 증 서

본적:
주소:
직급: 업 무 내 용:
성명: 주민등록번호:

```
정부
수입인지
첨부란
```

상기자가 귀사의 사원으로 재직중 5년간 본인 등이 그의
신원을 보증하겠으며, 만일 상기자가 직무수행상 범한
고의 또는 과실로 인하여 귀사에 손해를 끼쳤을 때는 신
원보증법에 의하여 피보증인과 연대배상하겠습니다.

20 년 월 일

본 적:
주 소:
직 업: 관 계:
신원보증인: (인) 주민등록번호:
본 적:
주 소:
직 업: 관 계:
신원보증인: (인) 주민등록번호:

○ ○ ○ 귀하

위 임 장

성 명:
주민등록번호:
주소 및 연락처:

본인은 위 사람을 대리인으로 선정하고 아래의
행위 및 권한을 위임함.

위임내용:

20 년 월 일

위임인: (인)

주민등록번호:

주소 및 연락처: